越玩越聰明的

數學遊戲

1

吳長順 著

三民書局

前 言

你有數學恐懼症嗎？據說世界上每五個人就有一個人害怕數學。解答數學題，對他們來說如同火烤一樣的難受，不是不會，而是一接觸這些知識就有了強大的抵觸情緒，從而造成真的怕數學了。本書就是治療這種病症的良方。

數學智力遊戲作為百科知識的一種載體，兼具知識性、趣味性和娛樂性，因此，很受中小學生和數學愛好者的青睞。合理挖掘和發揮智力遊戲的功效，對激發學生的學習興趣具有極大的價值，對於有數字恐懼症的疑似患者有較好的消除作用。

本書所提到的數學腦力操，並不僅僅侷限於數學遊戲這一種形式，還有豐富多彩的各類謎題、拼板遊戲。透過一道道精選的題目，讓廣大讀者發現其深處蘊藏著知識的智慧和數學的美麗。這些妙趣橫生、精彩不斷的題目，深入淺出詮釋了各種複雜的數學原理，大大增加了學生學習數學的樂趣，對於提高智商、培養解答 IQ 題的思路十分有益。

只有喜歡數學、熱愛數學的人，才能真正學好數學、運用好數學。那麼，怎樣才能喜歡數學、熱愛數學呢？當你捧讀起這本書的時候，我想你是願意分享這些新奇有趣的知識與智慧樂趣的。做這些益智題，是有挑戰性的，正如爬山，雖然有些累，但是爬上頂峰後的感覺特別好。

趕快拿起這本神奇的數學寶典吧，讓大腦來做「補氧」的數學腦力操，你將得到意想不到的結果，再也不怕數學了，並從此愛上數學，因為你看到了數學的奇妙和美好。願你從此為數學樂此不疲而深入其中並欲罷不能。

由於水平所限，不足之處在所難免，望廣大讀者批評指正。

吳長順

2015 年 2 月

目　次
CONTENTS

一、不一樣的填數

1▶ 不一樣的算式　　　　　　　　　　　★☆☆

遊戲晚會上，阿毛給大家表演數字魔術。

看這樣一道等式，它沒有什麼特殊的地方，就是平常的一道等式

$$168 \times 792 = 133056$$

阿毛將算式因數中的 6、7、8、9 四個數字擦掉了：

$$1 \square \square \times \square \square 2 = 133056$$

要求大家將數字 6、7、8、9 重新填入空格，使之構成等式，且與原來的等式不同。

試看看，你填得出來嗎？

2▶ 猜數計算　　　　　　　　　　　★★☆

這算式中的「A」和「B」代表 1~5 中的兩個數字，當它們各代表幾時，這道等式才可以成立？

$$A4B \div (A4 + B) = BA4 \div (BA + 4)$$

1 不一樣的算式 答案

$$198 \times 672 = 133056$$

2 猜數計算 答案

$$A = 2; B = 3$$

$$243 \div (24 + 3) = 324 \div (32 + 4)$$

3▶ 組算式 ★★☆

天天高高興興,時時開開心心。

上面是大家相互祝福的語句。

有趣的是,算式同樣可以表達對大家的祝福,因為很多人喜歡「168」這個數字,我們可以編出「116688」不使用括號的六道得 100 的算:

$$11 + 6 \div 6 + 88 = 100$$

$$1 - 1 + 6 + 6 + 88 = 100$$

$$1 \times 1 \times 6 + 6 + 88 = 100$$

$$1 \div 1 \times 6 + 6 + 88 = 100$$

$$1 - 1 + 6 \times 6 + 8 \times 8 = 100$$

$$1 \times 1 \times 6 \times 6 + 8 \times 8 = 100$$

$$1 \div 1 \times 6 \times 6 + 8 \times 8 = 100$$

請你動動腦,看看下面的數字串如何添加運算符號,才能組成得 100 的算式呢?當然也不能使用括號。

試試看,你能完成嗎?

$$(1)\ 113355 = 100$$

$$(2)\ 224466 = 100$$

$$(3)\ 445566 = 100$$

$$(4)\ 667788 = 100$$

$$(5)\ 778899 = 100$$

3 組算式 答案

(1) $113 - 3 - 5 - 5 = 100$

$1 - 1 + 3 \times 35 - 5 = 100$

$1 \times 1 \times 3 \times 35 - 5 = 100$

$1 \div 1 \times 3 \times 35 - 5 = 100$

$11 \times 3 \times 3 + 5 \div 5 = 100$

(2) $2 \times 24 + 46 + 6 = 100$

$2 + 2 \times 4 \times 4 + 66 = 100$

$2 \times 2 \times 4 \times 4 + 6 \times 6 = 100$

(3) $44 - 5 - 5 + 66 = 100$

$44 + 55 + 6 \div 6 = 100$

(4) $6 + 6 + 7 - 7 + 88 = 100$

$6 + 6 + 7 \div 7 \times 88 = 100$

$6 + 6 - 7 + 7 + 88 = 100$

$6 + 6 \times 7 \div 7 + 88 = 100$

$6 + 6 \div 7 \times 7 + 88 = 100$

$6 \times 6 + 7 - 7 + 8 \times 8 = 100$

$6 \times 6 + 7 \div 7 \times 8 \times 8 = 100$

$6 \times 6 - 7 + 7 + 8 \times 8 = 100$

$6 \times 6 \times 7 \div 7 + 8 \times 8 = 100$

$6 \times 6 \div 7 \times 7 + 8 \times 8 = 100$

(5) $7 - 7 + 8 \div 8 + 99 = 100$

$7 \div 7 + 8 - 8 + 99 = 100$

$7 \div 7 + 8 \div 8 \times 99 = 100$

$7 \div 7 - 8 + 8 + 99 = 100$

$7 \div 7 \times 8 \div 8 + 99 = 100$

$7 \div 7 \div 8 \times 8 + 99 = 100$

4 24 之謎之 1 ★☆☆

請在空格內填入適當的數，使每個相同色塊的梯形上的三個數之和均為 24，每個五邊形上的五個數之和均為 40。

試試看，你行嗎？

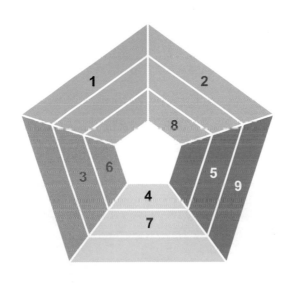

4 24 之謎之 1 答案

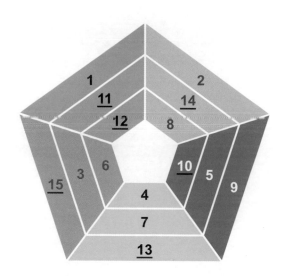

5 24 之謎之 2 ★☆☆

請在空格內填入適當的數，使每個相同色塊的扇形上的三個數之和均為 24，每個圓環上的五個數之和均為 40。

試看看，你行嗎？

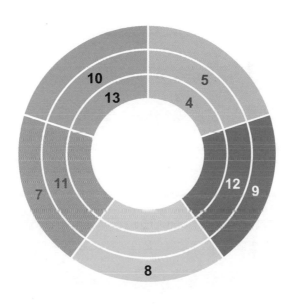

5 24 之謎之 2 答案

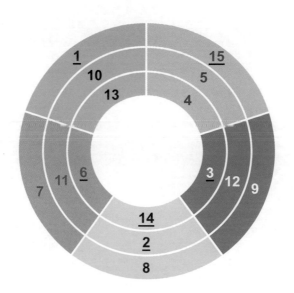

6 50 之謎

★☆☆

請在空格內填入適當的數，使每個相同色塊的梯形上的四個數之和均為 50，每個六邊形上的六個數之和均為 75。

試試看，你行嗎？

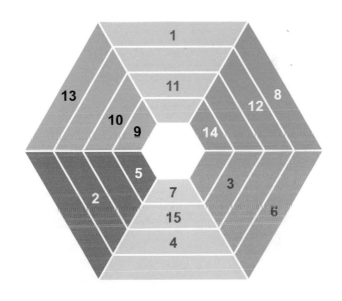

6▶ 50 之謎 (答案)

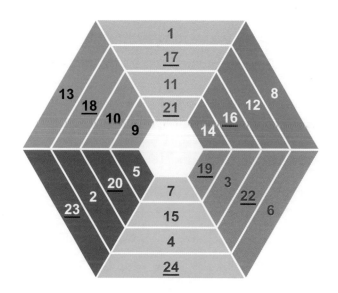

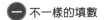

7 66 之謎 ★☆☆

請在空格內填入適當的數，使每個相同色塊的梯形上的四個數之

和均為 66，每個八邊形上的八個數之和均為 132。

試試看，你行嗎？

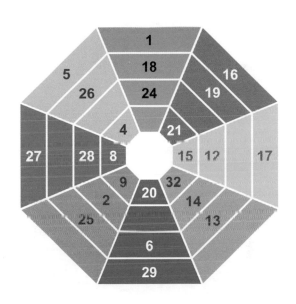

7 66 之謎 答案

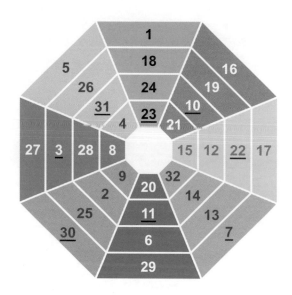

8 82 之謎　　　　　　　　　　　　★☆☆

請在空格內填入適當的數,使每個相同色塊的扇形上的四個數之

和均為 82,每個圓環上的十個數之和均為 205。

試試看,你行嗎?

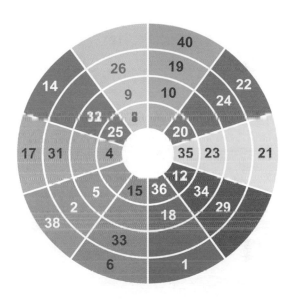

8 ▶ 82 之謎 答案

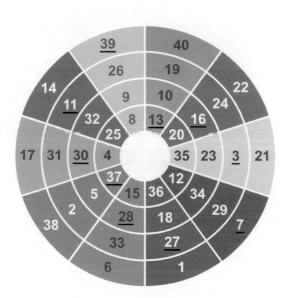

9▶ 111 變 333　　　　　　　★☆☆

這裡有六道由數字 1、2、3、4、5、6 組成的減法算式，它們的
結果恰好為 111。

想想看，怎麼調整一下數字，使它們的差變成 333 呢？

$$246 - 135 = 111$$
$$264 - 153 = 111$$
$$426 - 315 = 111$$
$$462 - 351 = 111$$
$$624 - 513 = 111$$
$$642 - 531 = 111$$

9 ▶ 111 變 333 答案

$$456 - 123 = 333$$

$$465 - 132 = 333$$

$$546 - 213 = 333$$

$$564 - 231 = 333$$

$$645 - 312 = 333$$

$$654 - 321 = 333$$

二、數與形

10▸ 巧填 888　　　　　　　　　　★ ☆ ☆

如果你認為你的智商夠高，請看以下這道題：

請在算式內適當的位置填入三個相同的數字 888，使之成為一道奇特的等式。注意，888 不要分開哦。

你知道填在什麼位置嗎？

$$5 \times 4 \times 3 \times 2 = 141312$$

10 ▶ 巧填888 答案

既然算式中填 888 在一個位置,那算式中給出的四個因數,必然有三個是能整除 141312 的,能夠被 5 整除的數的特徵是末位為 0 和 5,而 141312 顯然不是,故 888 只能填在 5 的後面,形成四位數 5888 使用,等式就可成立。

$$5888 \times 4 \times 3 \times 2 = 141312$$

有時候一些看似沒有辦法解決的問題,透過思考,往往會很快找出答案來。成功的大門是虛掩著的,我們需要的只是一點點勇氣。

11▶ 趣味填算式　　　　　　　　　　★★☆

請你在下面的方格內填入數字 1、2、3、4、5、6、7、8，使它們成為等式。該怎麼填？

$$\square\square + \square\square = \square\square + \square\square = 90$$

11▶ 趣味填算式 答案

可以這樣想：結果為 90，那麼，兩個加數的個位數相加必為 10，十位上數字相加為 8，加上進位的 1，恰好為 9。透過觀察發現，個位數只能為 2 和 8，4 和 6，而十位上的數字只能為 1 和 7，3 和 5。

透過湊數法，可以填成 $12 + 78 = 34 + 56 = 90$ 等式。

還可以透過個位與個位、十位與十位的交換，得出另外 7 種答案：

$$12 + 78 = 36 + 54 = 90$$
$$14 + 76 = 32 + 58 = 90$$
$$14 + 76 = 38 + 52 = 90$$
$$18 + 72 = 34 + 56 = 90$$
$$18 + 72 = 36 + 54 = 90$$
$$16 + 74 = 32 + 58 = 90$$
$$16 + 74 = 38 + 52 = 90$$

12 艾菲爾鐵塔填數　　　★☆☆

這是一個類似艾菲爾鐵塔形狀的填數遊戲。

請在空格內填入適當的數，使每條直線上的四個數之和都得

24。

試試看，你能根據給出的數，推測出空格內的數嗎？

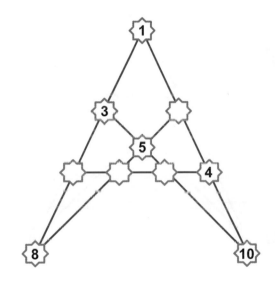

12 艾菲爾鐵塔填數 答案

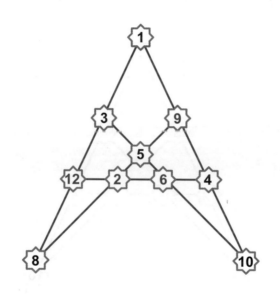

13 八邊形變三角形　★★☆

周末，媽媽跟娜娜一起玩趣味拼板遊戲。

媽媽說，拼成這個八邊形 A 的 7 塊拼板，還可以重新拼出一個三角形 B 來。娜娜覺得很好玩，就找來厚紙板將上面的線複製下來，製成了一套拼板……

你覺得能拼成嗎？

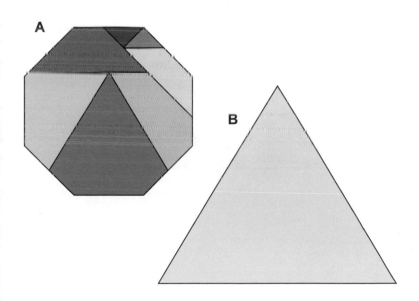

13▶ 八邊形變三角形 答案

是可以拼成三角形的（下圖）。

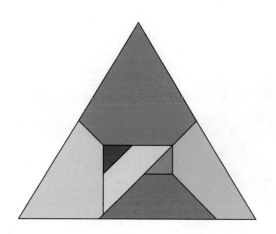

14▶ 聰明才智 ★☆☆

在這個六邊形內，有「聰明才智」四個字。請你將這個圖劃分為
形狀相同（或鏡像）、大小相等的四份，每份上有一個完整的字。
這可不是一件容易的事，在半小時之內完成就是相當不錯了。
試一試，你行嗎？

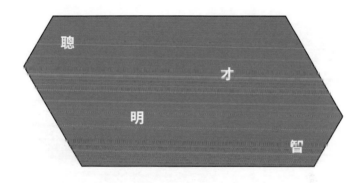

14▶聰明才智 答案

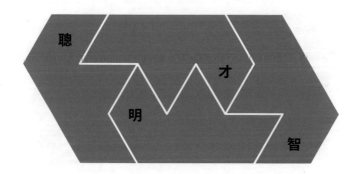

聰

才

明

智

15 分水果 ★☆☆

奇怪的圖形內畫有香蕉、芒果、櫻桃和鳳梨。現在想請你將這個
圖形，劃分為形狀相同、大小相等的四份，每份上的水果都要出
現香蕉、芒果、櫻桃和鳳梨。

試試看，你行嗎？

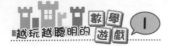

15▶ 分水果 答案

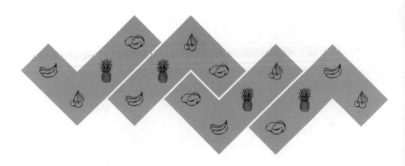

16▶ 分雪花 　　　　　　　　　　　　★☆☆

在這個八邊形紙片上，畫著六朵雪花。請你將這個紙片劃分為形
狀相同、面積相等的六塊，每塊上有一個完整的雪花圖案。據說
在 30 分鐘內完成的，都是天才。

試試看，你行嗎？

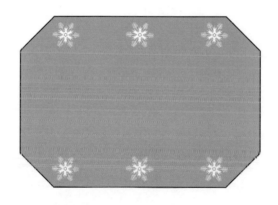

16▶ 分雪花 答案

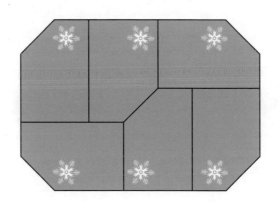

17▶ 與眾不同 ★☆☆

這裡有6個胖「十」字形紙片，上面加入了適當的折線。請你觀

察一下，從中找出一個與眾不同的圖形來。

試試看，你看得出來嗎？

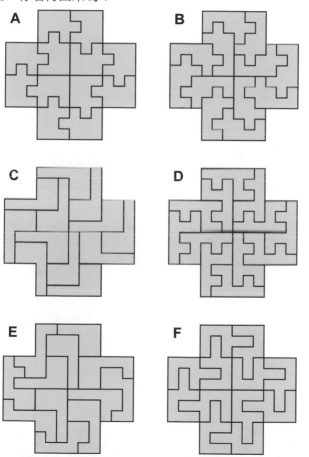

17▶ 與眾不同 答案

E 與眾不同，其他圖形都是將胖「十」字劃分為面積相等的十二份，而 E 不是。

18▶ 更快更高更強　　　　　　　　　　　　★☆☆

大家對奧運精神「更快更高更強」並不陌生，今天我們就來玩一個劃分圖形的遊戲。

請你將這個帶有「更快更高更強」字樣的紙片，劃分成形狀相同、大小相等的六塊，每塊上要有一個完整的字。

試試看，你能很快成功嗎？

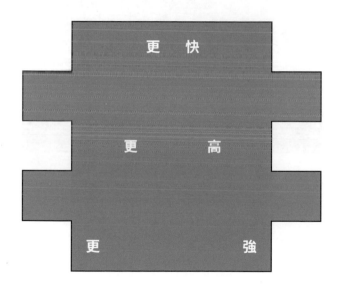

18▶ 更快更高更強 答案

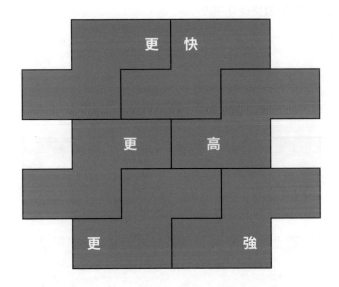

19▶ 合二為一　　　★★☆

請用左邊兩個八邊形劃分的八塊，拼出右邊大的八邊形。

試試看，你能很快拼成功嗎？

19▶ 合二為一 答案

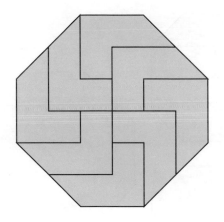

20 和為 18 ★★☆

請將 3、4、5、6、7、8、9 分別填入空格內,使每橫列、直行及
對角線上的三個數總和皆為 18。

試試看,你能填出來嗎?

20 和為 18 答案

很顯然，中心的數是 6，由於每條對角線和中間的一行都要用到
數字 6，其餘的數可配對成和為 12 的三組：8＋4；7＋5；3＋9。
再來考慮這六個數配成兩組得 18 的數：8＋7＋3；4＋5＋9。
逐一填入空格調整成為所要求的答案。

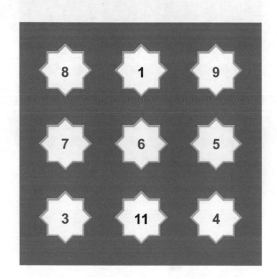

21▶ 八數算式　　　　　　　　　　★☆☆

小國讓小謝來看這樣一組算式：

$$356 \times 2 = 712$$

$$178 \times 4 = 712$$

小謝不解地問：「這兩道算式除了相等，還有什麼祕密嗎？」

小國神祕一笑，連忙地說：「這是兩道用數字 1、2、3、4、5、6、7、8 組成的三位數乘一位數的算式，得數都是 712。」小謝雙眼發亮，他非常喜歡這樣的題目，於是讓小國再出一道類似的題目。

小國在剛才題目的基礎上，稍作修改，形成了下面的算式。同樣要求在空格內填入 1、2、3、4、5、6、7、8 八個數，使兩道等式成立。

$$\square\square\square \times \square = 1722$$

$$\square\square\square \times \square = 1722$$

小謝真是別出心裁，很快運用所學質因數分解的方法，找到了題目的答案。

試試看，你行嗎？

21▶ 八數算式 答案

將 1722 質因數分解：

$$1722 = 2 \times 3 \times 7 \times 41$$

顯然，一位的因數只能在 2、3、7 和 6（因為 2×3 等於 6）中，

透過不多的試驗就能夠找到答案了。

$$861 \times 2 = 1722$$

$$574 \times 3 = 1722$$

22▶ 猜二位數　　　　　　　　　　★☆☆

有一個二位數，如果給它減去 1，所得的數是一個平方數，如果
說給它加上 1，所得的數竟然是一個立方數。

將它的三次方求出，其數字之和等於它本身。

在三進位中，它表示 222。將它的數字顛倒一下（倒序排列，原
數為 ab，則這裡為 ba），在五進位中的也表示為 222。

你能根據以上資訊，很快判斷出這個二位數是多少嗎？

23▶ 彩色算式　　　　　　　　　　★☆☆

小敏在紙上列印了一道彩色算式：

$$1011 \times 12 = 1213$$

只知道這算式有一個數字不見了，如果能夠給算式加上這個數
字，等式便可以成立。

你知道不見的數字在什麼位置嗎？

22 猜二位數 答案

這個二位數是 26。

它減去 1 得 25，是 5 的平方數；它加上 1 得 27，是 3 的立方數。

$$5^2 = 25$$

$$3^3 = 27$$

26 的三次方為 17576，而 $1 + 7 + 5 + 7 + 6 = 26$。

26 在三進位中表示為 222；62 在五進位中表示為 222。

23 彩色算式 答案

這道題並沒有多大的難度，也與色彩沒有關係，只是不要被色彩擾亂了你的解題思路。只要細心算一下就可以知道，不見的是數字 2，且積的個位上應該是 2。

$$1011 \times 12 = 12132$$

驗算一下後發現，等式成立。

四、分分看看

24▶ 超級填數　　　　　　　　　　　★★☆

請在空格內填入 2、3、4、5、6、7、8、9、10、11，使之成為得 14 的正確算式。

　　　　　　提示：底數中依次填 7、8、2、3、10

限時：60 分鐘

$$(\Box^\Box + \Box^\Box) - (\Box^\Box + \Box^\Box + \Box^\Box) = 14$$

25▶ 巧妙安排　　　　　　　　　　　★★☆

請將數字 5、6、7、8、9、0 巧妙安排進算式中的空格，使之成為 道等式。

你能夠很快填出來嗎？

$$
\begin{array}{r}
\Box\,\Box\,\Box \\
+\qquad\quad\Box \\
\hline
\Box\,\Box\;5
\end{array}
$$

43

24▶ 超級填數 答案

題目的提示中已經告訴我們「底數中依次填 7、8、2、3、10」，
顯然指數中填 4、5、6、9、11。

$$(7^6 + 8^4) - (2^{11} + 3^9 + 10^5) = 14$$

驗算：$7^6 + 8^4 = 121745$；$2^{11} + 3^9 + 10^5 = 121731$。

25▶ 巧妙安排 答案

如圖，當然，7 與 8 的位置是可以交換的。

5	9	7

+ | | 8 |

| 6 | 0 | 5 |

26▶ 大象家生了雙胞胎　　　　　★★☆

大象伯伯家生了雙胞胎象寶寶，兩隻象寶寶可愛極了！小動物們紛紛前來道賀。小猴靈靈做了一張樣子很像象寶寶的賀卡（如圖）送給大象伯伯。

大象伯伯很高興，同時也苦惱了，生的是雙胞胎象寶寶，只有一張賀卡，該怎麼分呢？突然，他有了辦法，對小猴靈靈說：「謝謝你的賀卡，你能將這張賀卡剪為形狀、大小完全相等的兩份嗎？試試看。」同時，他要求大家一起來想想辦法。

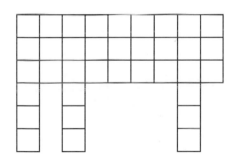

小黃鴨低聲說：「大象伯伯，您這道題目有意思，剪成形狀相同、大小相等的兩份，但這也太難了。」

大象伯伯一想，也是，這麼難的題目應該只有他自己才可以解答，怎麼可能人人都行呢？於是，他將答案告訴了大家：

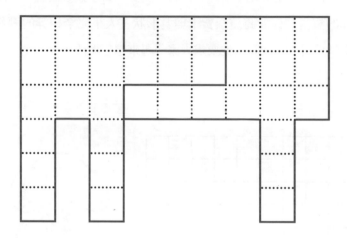

「原來答案是這樣的啊！」大家都很驚訝。

大象伯伯很有興趣，又出了一道簡單一點的題目給大家做。他說：「請你觀察一下圖中的這個不規則圖形，只需要剪一刀，就能夠將它分成形狀相同、面積相等的兩份。來吧，試試看，你們能做出來嗎？」

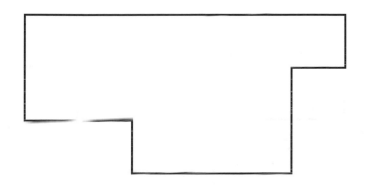

小猴靈靈舉手說：「大象伯伯，你降低了難度，但這也太簡單了吧！可以稍微再難一些。」

說著，小猴靈靈舉起了手中完成的答案：

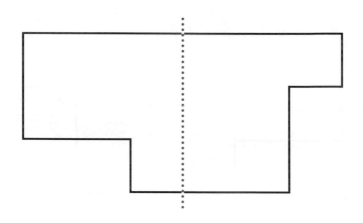

大象伯伯看到題目就這樣被小猴靈靈解開了，於是他靈機一動，從口袋裡拿出四張卡片。

他神祕一笑：「好了好了，這四張卡片上各有一條折線，請你給它加上兩條橫線或兩條直線，使它能夠將卡片分成面積相等、形狀相同的兩塊，每塊上不能有多餘的筆畫，也不能加斜線。試試看，你能不重複地找出四種不同的加法嗎？」

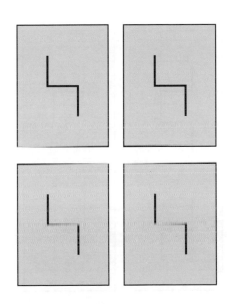

這次題目是一道題組，於是大家更有興趣了。小猴靈靈和小夥伴們紛紛找來紙和筆，畫的畫，塗的塗，擦的擦，都想快速地將答案一網打盡……

你找到正確答案了嗎？

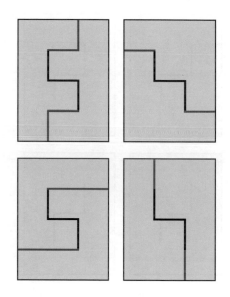

27▶ 得 888　　　　　　　　　　　　　　　★★☆

看這道算式：

$$974 - 86 = 888$$

請你在下面的數字鏈「97486」中加入適當的乘號和除號，使它再組成一道得 888 的算式。

$$97486 = 888$$

試試看，你能成功嗎？

28▶ 商數特點　　　　　　　　　　　　　　★★☆

學習了數的整除一節後，劉老師請大家做幾道這樣的除法練習。請將算式商數算出來，說說它們的商數有什麼特點。你行嗎？

(1) $77175 \div 7 \div 7 \div 1 \div 7 \div 5 = ??$

$35175 \div 3 \div 5 \div 1 \div 7 \div 5 = ??$

$89712 \div 8 \div 9 \div 7 \div 1 \div 2 = ??$

(2) $31113 \div 3 \div 1 \div 1 \div 1 \div 3 = ????$

$31212 \div 3 \div 1 \div 2 \div 1 \div 2 = ????$

27 得 888 答案

題目中已規定了要填入的運算符號，只能是乘號和除號。那麼你可以嘗試著算一下，如何才能讓它得到三個數字相同的等式。透過試驗發現 $9 \times 74 = 666$，那麼，讓它除以 6 再乘上 8，結果不正是 888 嗎？又因為乘除法為同一級運算，故先乘以 8 再除以 6，結果不變。因此，得出算式：$9 \times 74 \times 8 \div 6 = 888$

28 商數特點 答案

(1) 它們的商數都是由相鄰的兩個自然數字構成的，相鄰的算式商數之差均為 22，從整體來看，它們的商數中恰好出現了 4、5、6、7、8、9 連續數字。

$77175 \div 7 \div 7 \div 1 \div 7 \div 5 = 45$

$35175 \div 3 \div 5 \div 1 \div 7 \div 5 = 67$

$89712 \div 8 \div 9 \div 7 \div 1 \div 2 = 89$

(2) 它們的商數中出現了 0、1、2、3、4、5、6、7 八個不同數字。

$31113 \div 3 \div 1 \div 1 \div 3 = 3457$

$31212 \div 3 \div 1 \div 2 \div 1 \div 2 = 2601$

29▶ 等分圖形　　　　　　　　　　★★☆

數學活動課上，阿毛、阿慧與同學們在一起玩等分圖形的遊戲。

劉老師出了一道題目：「請把這個圖形，沿線劃分為形狀相同、面積相等的 4 份，它有 14 種完全不同的分法（不含旋轉、對稱等變形）看誰找到的方法多。」

題目一公布，大家群情振奮，興趣高漲。個個摩拳擦掌，躍躍欲試⋯⋯

試試看，你能找出幾種來呢？

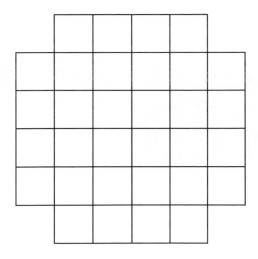

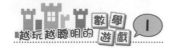

29▶ 等分圖形 答案

如下是此題的 14 種基本答案。

30▶ 第四種答案　　　　　　　　★★☆

在數字鏈「1234567」中，加入適當的乘號與除號（注意：每道算式中要出現乘號與除號），使它成為一道得 35 的等式。符合要求的答案共有四種，這裡給出其中的三種答案。

試試看，你能寫出第四種答案嗎？

$$1 2 3 4 5 6 7 = 35$$

① $1 \times 2 \div 3 \times 45 \div 6 \times 7 = 35$

② $1 \times 2 \div 3 \div 4 \times 5 \times 6 \times 7 = 35$

③ $1 \div 2 \times 3 \times 4 \times 5 \div 6 \times 7 = 35$

提示：算式中所填的乘號與除號要盡可能少。

30▶ 第四種答案 答案

題目要求「每道算式中要出現乘號與除號」，而提示中又說「算式中所填的乘號與除號要盡可能少」，這看似矛盾的要求，恰好暗示了答案中只需要填寫較少的乘號和除號，那最少也是一樣要出現一個。

它的答案是

$$1 \times 2345 \div 67 = 35$$

31 動腦筋劃分 ★☆☆

這個六邊形紙片上有「動腦筋」三個字。請你將這個紙片劃分為

形狀相同、面積相等的三塊，每塊上有一個完整的漢字。

試試看，你行嗎？

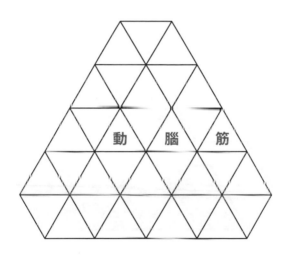

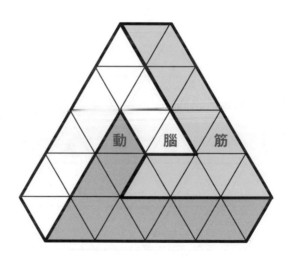

31▶ 動腦筋劃分 答案

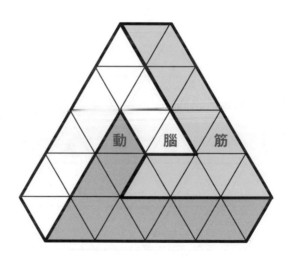

動　腦　筋

32 動腦筋算趣題 ★★☆

想想看，算式中的「動腦筋」各表示一個什麼數字時，它能夠成為一道相等的算式？

提示：

第 (1) 式中「動」為 4。

第 (2) 式中「筋」為 0。

第 (3) 式中「腦」為 5。

第 (4) 式中「筋」為 1。

(1) 動 × 動 × 動 + 腦 × 腦 × 腦 + 筋 × 筋 × 筋 = 動腦筋

(2) 動 × 動 × 動 + 腦 × 腦 × 腦 + 筋 × 筋 × 筋 = 動腦筋

(3) 動 × 動 × 動 + 腦 × 腦 × 腦 + 筋 × 筋 × 筋 = 動腦筋

(4) 動 × 動 × 動 + 腦 × 腦 × 腦 + 筋 × 筋 × 筋 = 動腦筋

32▶ 動腦筋算趣題 答案

(1) $4 \times 4 \times 4 + 0 \times 0 \times 0 + 7 \times 7 \times 7 = 407$

(2) $3 \times 3 \times 3 + 7 \times 7 \times 7 + 0 \times 0 \times 0 = 370$

(3) $1 \times 1 \times 1 + 5 \times 5 \times 5 + 3 \times 3 \times 3 = 153$

(4) $3 \times 3 \times 3 + 7 \times 7 \times 7 + 1 \times 1 \times 1 = 371$

33▶ 獨具慧眼 ★☆☆

請仔細觀察下面的九張圖片，其中有一張與眾不同。

你能看出是哪一張嗎？

33 獨具慧眼 答案

G 與眾不同,其他都包含有相同的一個矩形。

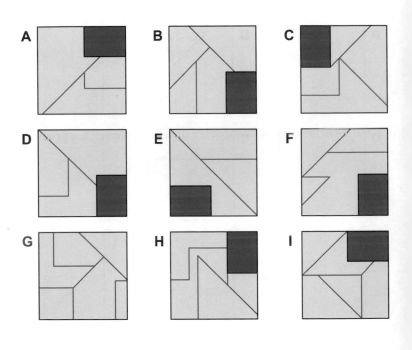

62

五、劃分求和

34 ▶ 劃分求和之 I　　　　　　　　　　★★☆

請你將下面的圖劃分為大小相等、形狀相同（或鏡像）的六塊，
每塊上的數字之和要相等。

試試看，你能很快劃分成功嗎？

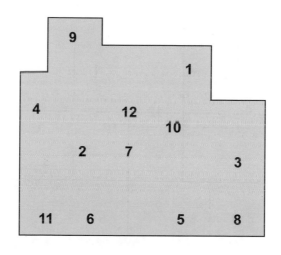

34▶ 劃分求和之 1 答案

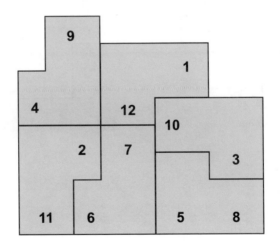

35▶ 劃分求和之 2 ★★☆

這是一個中間帶有矩形孔的紙片，上面有「1、2、3、4、5、6、7、8」的數字。請你將它劃分為大小相等、形狀相同（或鏡像）的四塊，每塊上的數字之和要相等。

試試看，你能很快劃分成功嗎？

35 劃分求和之 2 （答案）

36▶ 劃分十字　　　　　★★☆

這裡有一張畫有八個小十字圖案的十字形紙片，請你將它劃分成形狀相同、大小相等的八塊，並且每塊上要有一個完整的小十字圖案。

試試看，你能解決這個十分複雜的問題嗎？

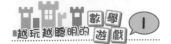
36 劃分十字 答案

37 劃分數字 ★★☆

如果說將這個圖形剪成形狀相同、大小相等的三份,你會很快完
成。可是,這裡卻是要求你將這個圖形剪成形狀相同、大小相等
的兩份,每份上還要有「1、2、3、4、5、6、7、8、9」的數字。
試試看,你還能很快完成嗎?

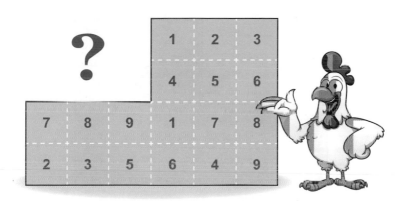

37 劃分數字 答案

			1	2	3
			4	5	6
7	8	9	1	7	8
2	3	5	6	4	9

38▶ 劃分圖形　　　　　　　　　　　★★☆

請你觀察一下圖中的這個不規則圖形，將它劃分成形狀相同、大小相等的六份。

試試看，你能完成嗎？

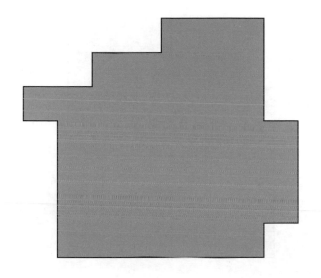

38▶ 劃分圖形 答案

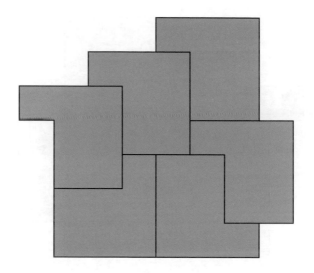

39▶ 火眼金睛之1　　　　　　　★☆☆

這裡有九輛嬰兒車，其中有一輛是不完全相同的。請你仔細觀察

下，快速尋找出那台與眾不同的嬰兒車。行嗎？

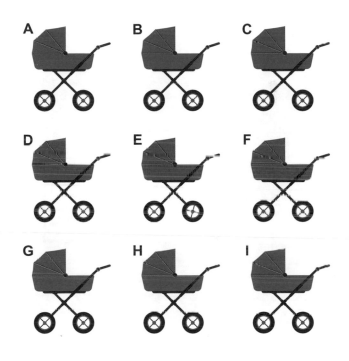

39▶ 火眼金睛之 1 答案

這裡只有 E 的後輪與其他車不同。

40 ▶ 火眼金睛之 2　　　　　　　　★★☆

在趣味數學領域，有這樣一道非常簡單的題目，難倒了很多人。
有沒有辦法，在一個五角星的十個空格內填上 1~10，使每一行
上的四個數之和相等呢？

這似乎是一道簡單的難題，大家都願意一試，但又沒有人能夠順
利完成。雖然有人與成功的果實近在咫尺，但完全相等或符合要
求的答案卻遲遲沒有出現。這裡，向大家介紹一組是專家退而求
其次給出的答案，五條線上有四條上的數之和是相等的，只有一
行是沒有辦法與之匹配的，成了數字遊戲中維納斯的殘缺美。

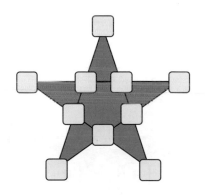

請你將這四個五角星看仔細，它們都是由 1~10 十個數組成，只
是它們沒有做到每行上的四個數之和完全相等，每個五角星都有
一行的和是與其他四行的和是不相等的。

你來分別找找看，好嗎？

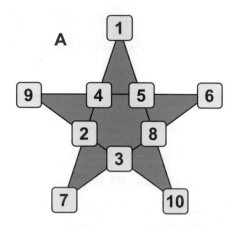

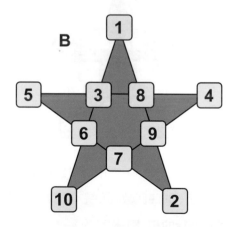

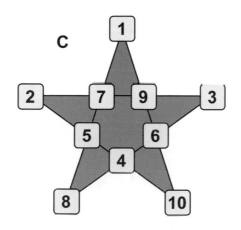

C

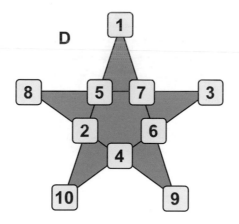

D

40 火眼金睛之 2 答案

A　$9+4+5+6=24$；$9+2+3+10=24$；

$1+5+8+10=24$；$7+3+8+6=24$；

而 $1+4+2+7=14$ 與眾不同。

B　$1+3+6+10=20$；$1+8+9+2=20$；

$5+6+7+2=20$；$5+3+8+4=20$；

而 $4+9+7+10=30$ 與眾不同。

C　$1+7+5+8=21$；$2+7+9+3=21$；

$2+5+4+10=21$；$8+4+6+3=21$；

而 $1+9+6+10=26$ 與眾不同。

D　$8+5+7+3=23$；$8+2+4+9=23$；

$1+7+6+9=23$；$10+4+6+3=23$；

而 $1+5+2+10=18$ 與眾不同。

41 ▶ 積木算式得 45 ★★☆

用上數字棋 1、2、3、4、5、6、7、8、9 各一枚,讓它們與加號

組成一道等式。限定和為 45。

試試看,你能擺出相對應的等式來嗎?

你知道這樣的等式共有多少種嗎?

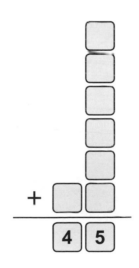

41 積木算式得 45 答案

共有 240 種不同的答案。

$$2+3+8+7+6+19=45$$
$$2+3+8+7+9+16=45$$
$$2+3+8+9+6+17=45$$
$$2+3+8+9+7+16=45$$

這裡僅舉 4 例。

42▶ 積木算式得 54　　　　　　　　★★☆

用上數字棋 1、2、3、4、5、6、7、8、9 各一枚，讓它們與加號

組成一道等式。限定和為 54。

試試看，你能擺出相對應的等式來嗎？

你知道這樣的等式共有多少種嗎？

42 積木算式得 54 答案

共有 240 種不同的答案。

$$1 + 3 + 6 + 7 + 9 + 28 = 54$$

$$1 + 3 + 6 + 8 + 7 + 29 = 54$$

$$1 + 3 + 6 + 8 + 9 + 27 = 54$$

$$1 + 3 + 6 + 9 + 7 + 28 = 54$$

這裡僅舉 4 例。

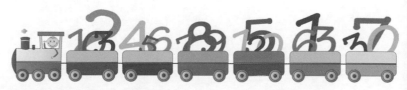

43▶ 積木算式得 72　　　　　★★☆

用上數字棋 1、2、3、4、5、6、7、8、9 各一枚，讓它們與加號

組成一道等式。限定和為 72。

試試看，你能擺出相對應的等式來嗎？

你知道這樣的等式共有多少種嗎？

43▶ 積木算式得 72 答案

共有 240 種不同的答案。

$$1 + 3 + 5 + 6 + 8 + 49 = 72$$

$$1 + 3 + 5 + 6 + 9 + 48 = 72$$

$$1 + 3 + 5 + 8 + 6 + 49 = 72$$

$$1 + 3 + 5 + 8 + 9 + 46 = 72$$

這裡僅舉 4 例。

44▶ 絕妙的字代數　　　　　　　　　★★★

想想看，下面的算式中的漢字各表示一個數字，如果說這些算式
能夠同時成立，你知道它們各代表著幾嗎？

新鮮妙趣奇絕 ＋ 新鮮妙趣奇絕 ＝ 鮮妙新奇絕趣
新鮮趣妙奇絕 ＋ 新鮮趣妙奇絕 ＝ 鮮妙奇新絕趣
新絕鮮妙趣奇 ＋ 新絕鮮妙趣奇 ＝ 鮮趣妙新奇絕
新絕鮮趣妙奇 ＋ 新絕鮮趣妙奇 ＝ 鮮趣妙奇新絕
鮮妙趣奇新絕 ＋ 鮮妙趣奇新絕 ＝ 妙新奇絕鮮趣
鮮妙趣奇絕新 ＋ 鮮妙趣奇絕新 ＝ 妙新奇絕趣鮮
鮮趣妙奇新絕 ｜ 鮮趣妙奇新絕 ＝ 妙奇新絕鮮趣
鮮趣妙奇絕新 ＋ 鮮趣妙奇絕新 ＝ 妙奇新絕趣鮮
絕新鮮妙趣奇 ＋ 絕新鮮妙趣奇 ＝ 趣鮮妙新奇絕

越玩越聰明的數學遊戲 1

44▸ 絕妙的字代數 答案

$$125874 + 125874 = 251748$$

$$128574 + 128574 = 257148$$

$$142587 + 142587 = 285174$$

$$142857 + 142857 = 285714$$

$$258714 + 258714 = 517428$$

$$258741 + 258741 = 517482$$

$$285714 + 285714 = 571428$$

$$285741 + 285741 = 571482$$

$$412587 + 412587 = 825174$$

45▶ 絕無僅有的 135　　　　　★★☆

135 是由三個最小的奇數數字依次排列成的三位數。今天我們就
用它來玩個有趣的遊戲。請將 135 連續寫兩次，拼成一個六位數
135135。

好了，就以這個六位數為內容開始吧！

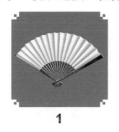
1

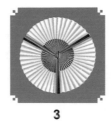
3

5

(1) 連續奇數的積

可以用五個連續奇數的積來表示 135135，也可以用六個連續
奇數的積來表示 135135，還可以用七個連續奇數的積來表示
135135。

你分別試一試，好嗎？

$$\square \times \square \times \square \times \square \times \square = 135135$$

$$\square \times \square \times \square \times \square \times \square \times \square = 135135$$

$$\square \times \square \times \square \times \square \times \square \times \square \times \square = 135135$$

(2) 連續數字的積

用上數字 1、2、3、4、5、6 組成兩個因數 6435 和 21，它們的
積可以得 135135。例如：$6435 \times 21 = 135135$

無獨有偶，你再來填出一道這樣的算式，同樣要用上數字 1、2、
3、4、5、6 喔！

$$\square\square\square\square \times \square\square = 135135$$

 越玩越聰明的 數學遊戲 1

45▶ 絕無僅有的 135 答案

(1) $7 \times 9 \times 11 \times 13 \times 15 = 135135$

$3 \times 5 \times 7 \times 9 \times 11 \times 13 = 135135$

$1 \times 3 \times 5 \times 7 \times 9 \times 11 \times 13 = 135135$

(2) $2145 \times 63 = 135135$

46▶ 開開心心 ★☆☆

請將這個帶有「開開心心」字樣的紙片，剪成形狀相同、大小相

等的四塊，每塊上要有一個完整的字。

試 一試，你行嗎？

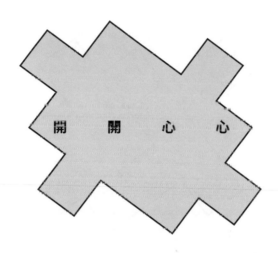

46▶ 開開心心 答案

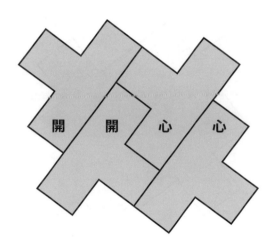

七、另類九宮

47 另類九宮之1 ★★☆

在下面的八個空格中，填入1~8各數，使每橫列、直行上的三個數之和都是15。

看到這裡，一定知道這就是傳統的九宮格，它不僅每橫列、直行上的三個數之和得15，就連兩條對角線上的三個數之和分別也是15。這裡我們不考慮對角線上的數了，只看它們的橫列和直行上三個數之和，與它所在的行、列相對應的數是否一致。

我們陸續請你來填寫這樣的遊戲，今天的題目是傳統的九宮格喔。開始吧！

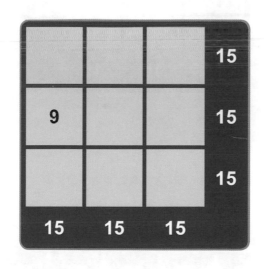

47▶ 另類九宮之１ 答案

4	3	8	**15**
9	5	1	**15**
2	7	6	**15**
15	**15**	**15**	

48 另類九宮之 2 ★★☆

在下面的八個空格中，填入 1~8 各數，使每橫列、直行上的三個
數之和都與它所在的行、列相對應的數一致。開始吧！

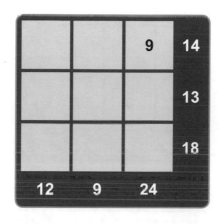

48 另類九宮之 2 答案

3	2	9	14
4	1	8	13
5	6	7	18
12	9	24	

2	3	7	12
9	1	8	18
6	5	4	15
17	9	19	

49▶ 另類九宮之 3　　　　　　　　★★☆

在下面的八個空格中，填入 1~8 各數，使每橫列、直行上的三個
數之和都與它所在的行、列相對應的數一致。開始吧！

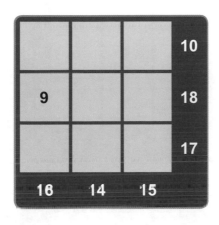

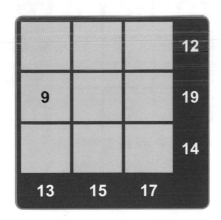

49 ▶ 另類九宮之 3 （答案）

1	7	2	**10**
9	4	5	**18**
6	3	8	**17**
16	**14**	**15**	

1	6	5	**12**
9	2	8	**19**
3	7	4	**14**
13	**15**	**17**	

50▶ 矩形變八方　　　　　　　　　　★★★

大家知道，正方形變八邊形，只需要劃分為五塊。

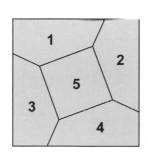

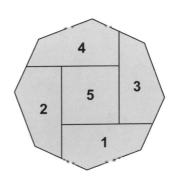

而矩形變八邊形就要麻煩多了，要剪成如圖中的六塊。試試看，你能拼成嗎？

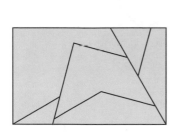

50▶ 矩形變八方 答案

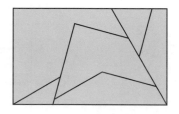

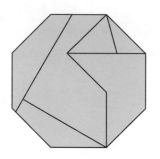

51▶ 剪四拼六 ★★★

請將上面的這個矩形按上面的顏色剪成五塊,用來拼出下面的正六邊形。

你來試一試,能行嗎?

52▶ 移動數字 ★★☆

(1) 下面是一道正確的算式:

$$324 \times 756 = 244944$$

請你將因數中的 4 和 7 移動一下位置,使移動後形成的算式仍然相等。想想看,可能嗎?

(2) 下面也是一道正確的算式:

$$684 \times 351 = 240084$$

請你將因數中的 4 和 3 移動一下位置,使移動後形成的算式仍然相等。想想看,可能嗎?

51 ▶ 剪四拼六 答案

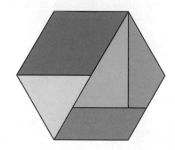

52 ▶ 移動數字 答案

(1) $432 \times 567 = 244944$

(2) $468 \times 513 = 240084$

53▶ 金魚的空間　　　　　　　　　　　　　★★☆

這個奇特的金魚池子裡有四條金魚，請你給它們劃分成四個形狀
相同、大小相等的空間。

找出筆來在圖上畫一畫，試試看，你能夠成功嗎？

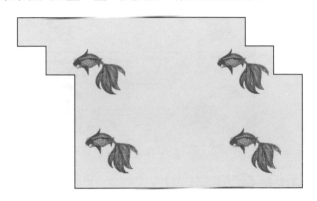

54▶ 精益求精　　　　　　　　　　　　　★☆☆

請看這張寫有「精益求精」的六邊形，它是由 28 個小三角組成，
請你想辦法，將它沿線劃分為大小相等、形狀相同的四等份，每
份要有一個完整的漢字。試試看，你能完成嗎？

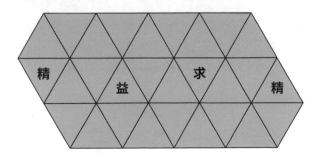

53 ▶ 金魚的空間 答案

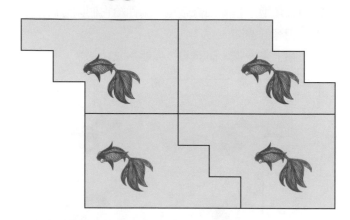

54 ▶ 精益求精 答案

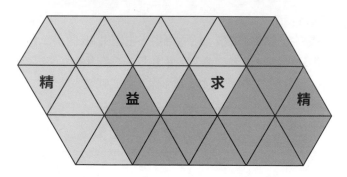

55▶ 加棋子　　　　　　　　　　　★★☆

這絕對是一個出人意料的事。

這是用 16 枚棋子擺成的 6 行，每行 4 枚。此圖再加上 4 枚棋子，可以出現 18 行，每行仍是 4 枚棋子。

你來試一試，玩玩這個加上 4 枚，多出 12 行的棋子遊戲吧！

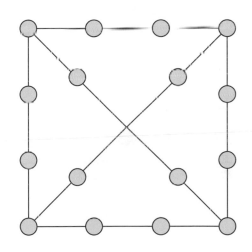

55 加棋子 答案

如圖。

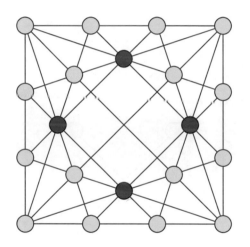

九、雙關算式之謎

56 雙關算式之 I ★★★

這裡的英語單詞算式表示著 6 ＋ 7 ＋ 7 ＝ 20。它的另一種意思則是，每一個相同的字母表示一個數字，使這道算式也能夠相等。試試看，你能很快翻譯出來嗎？

提示：E ＝ 8

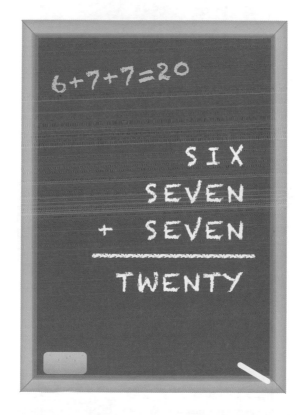

56 雙關算式之 1 答案

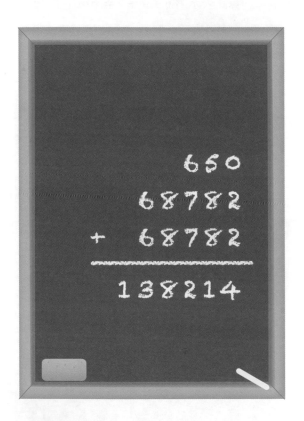

57 雙關算式之 2 ★★★

這裡的英語單詞算式表示著 10 + 10 + 40 = 60。它的另一種意思則是，每一個相同的字母表示一個數字，使這道算式也能夠相等。

試試看，你行嗎？

提示：E = 5

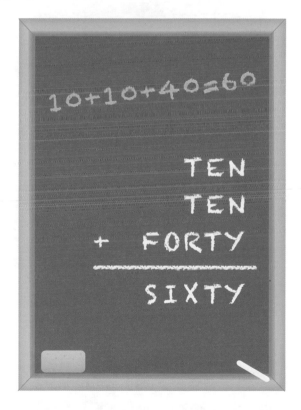

57▶ 雙關算式之 2 答案

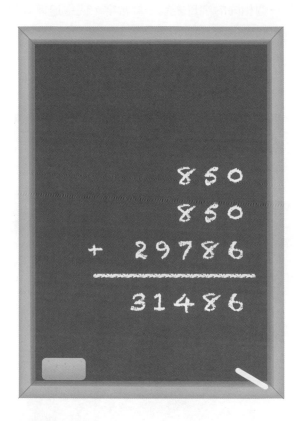

$$
\begin{array}{r}
850 \\
850 \\
+\ 29786 \\
\hline
31486
\end{array}
$$

58▶ 雙關算式之 3　　　　　★★★

這裡的英語單詞算式表示著 $0 + 0 + 30 + 50 = 80$。它的另一種意思則是，每一個相同的字母表示一個數字，這道算式也能夠相等。

試試看，你能行嗎？

提示：$E = 2$

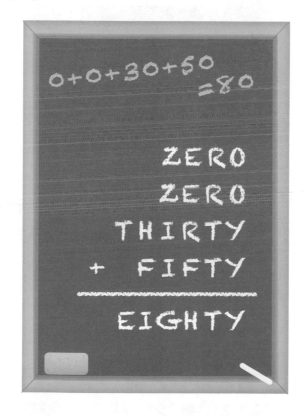

58▶ 雙關算式之 3 答案

```
      3245
      3245
   176410
+  86810
───────────
   269710
```

59▶ 雙關算式之４　　　　　　★★★

這裡的英語單詞算式表示著 $0 + 0 + 40 + 50 = 90$。它的另一種意思則是，每一個相同的字母表示一個數字，該算式也能夠相等。

試試看，你能將字母換成數字嗎？

提示：$E = 7$

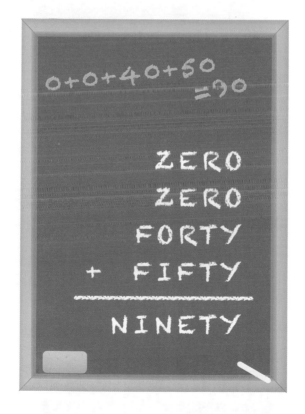

59▶ 雙關算式之 4 答案

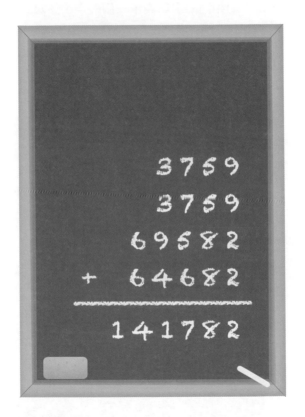

60 ▶ 雙關算式之 5 ★★★

這裡的英語單詞算式表示著 $0 + 10 + 40 + 40 = 90$。它的另一種意思則是，每一個相同的字母表示一個數字，這道算式也能夠相等。

試試看，你能很快換成數字嗎？

提示：$E = 9$

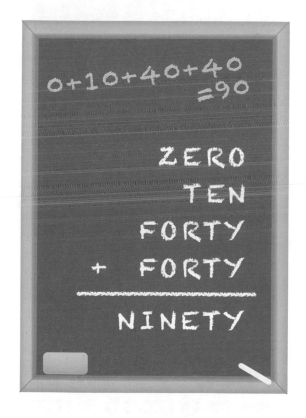

```
        7986
         291
       46823
+      46823
_____
      101923
```

114

61▶ 雙關算式之6　　　★★★

這裡的英語單詞算式表示著 $1 + 9 + 20 + 50 = 80$。它的另一種意思則是，每一個相同的字母表示一個數字，這道算式也能夠相等。

試試看，你能行嗎？

提示：$E = 4$

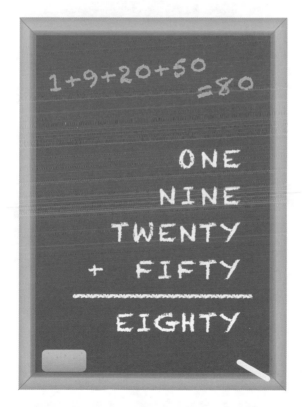

61▶ 雙關算式之 6 （答案）

$$
\begin{array}{r}
984 \\
8584 \\
364832 \\
+\ 75732 \\
\hline
450132
\end{array}
$$

62 雙關算式之ㄅ ★★★

這裡的英語單詞算式表示著 $3 + 3 + 3 + 11 = 20$。它的另一種意思則是，每一個相同的字母表示一個數字，使這道算式也能夠相等。

試試看，你行嗎？

提示：$E = 4$

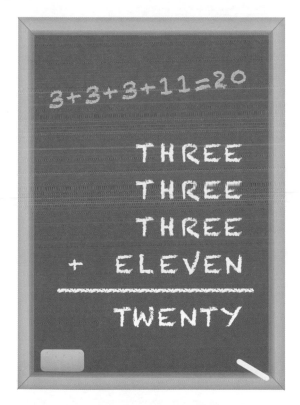

62 雙關算式之ㄱ 答案

```
    73544
    73544
    73544
+  494046
―――――――
   714678
```

63 雙關算式之 8 ★★★

這裡的英語單詞算式表示著 $5 + 5 + 9 + 11 = 30$。它的另一種意思則是,每一個相同的字母表示一個數字,使這道算式也能夠相等。

請問,字母換成數字後,下圖的算式應該是怎麼樣的?

提示:$E = 7$

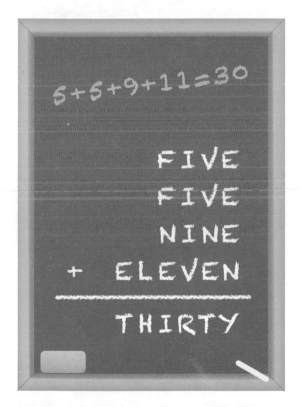

63▶ 雙關算式之8 答案

64 雙關算式之 9　　　　　★★★

這裡的英語單詞算式表示著 $5 + 5 + 30 + 40 = 80$。它的另一種意思則是，每一個相同的字母表示一個數字，使這道算式也能夠相等。

請問，字母換成數字後，下圖的算式應該是怎麼樣的？

提示：E = 9

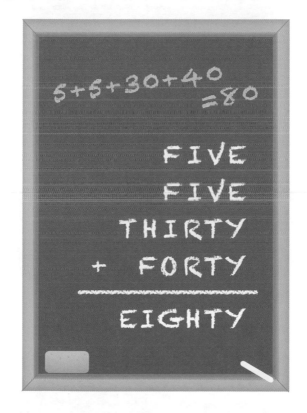

64 雙關算式之9 答案

```
      3059
      3059
    860782
 +   34782
  ─────────
    901682
```

65 雙關算式之 10 ★★★

這裡的英語算式表示著 5 + 5 + 30 + 50 = 90。它的另一種意思
則是，每一個相同的字母表示一個數字，這道算式也能夠相等。
試試看，你能寫出數字算式來嗎？

提示：E = 1

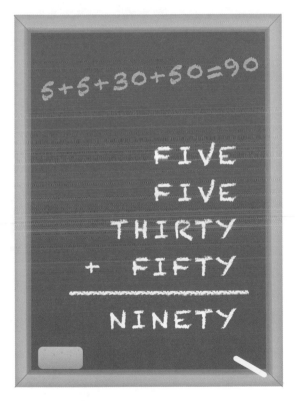

65 雙關算式之 10 答案

```
        9371
        9371
      523458
  +    93958
  _____
      636158
```

66▶ 雙關算式之 11　　　　　　　　　　★★★

這裡的英語算式表示著 6＋8＋8＋8＝30。它的另一種意思則是，每一個相同的字母表示一個數字，這道算式也能夠相等。

試試看，你能寫出數字算式來嗎？

提示：E＝6

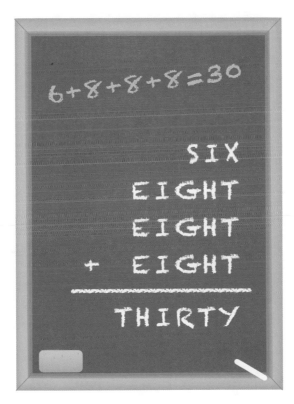

66▶ 雙關算式之 11 答案

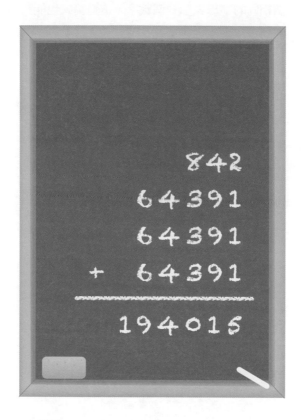

67 雙關算式之 12 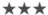 ★★★

這裡的英語算式表示著 $7+7+7+9=30$。它的另一種意思則是，每一個相同的字母表示一個數字，這道算式也能夠相等。

試試看，你能寫出數字算式來嗎？

提示：E＝9

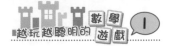
67▶ 雙關算式之 12 答案

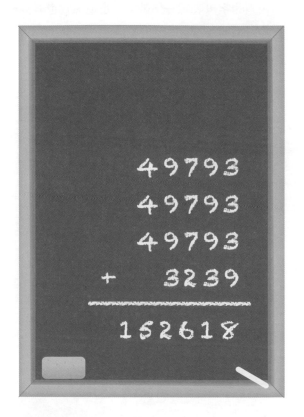

```
    49793
    49793
    49793
  +  3239
 ─────────
   152618
```

68▶ 雙關算式之 13　　　　　　　　★★★

這裡的英語算式表示著 20 + 20 + 30 + 30 = 100。它的另一種意思則是，每一個相同的字母表示一個數字，這道算式也能夠相等。

試試看，你能寫出數字算式來嗎？

提示：E = 7

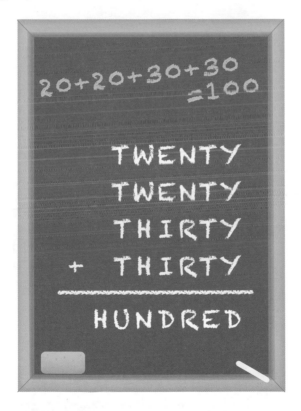

68 雙關算式之 13 答案

```
      407543
      407543
      418943
  +   418943
  ─────────────
     1652972
```

69▶ 雙關算式之 14　　　　　　　　★★★

這裡的英語算式表示著 $0 + 0 + 0 + 30 + 50 = 80$。它的另一種意思則是，每一個相同的字母表示一個數字，這道算式也能夠相等。

試試看，你能寫出數字算式來嗎？

提示：$E = 5$

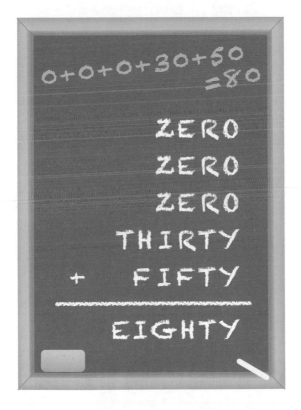

69▶ 雙關算式之 14 答案

$$
\begin{array}{r}
8517 \\
8517 \\
8517 \\
432149 \\
+62649 \\
\hline
520349
\end{array}
$$

70▶ 雙關算式之 15　　　　　★★★

這裡的英語算式表示著 $0 + 0 + 0 + 40 + 50 = 90$。它的另一種意思則是，每一個相同的字母表示一個數字，這道算式也能夠相等。

試試看，你能寫出數字算式來嗎？

提示：$E = 7$

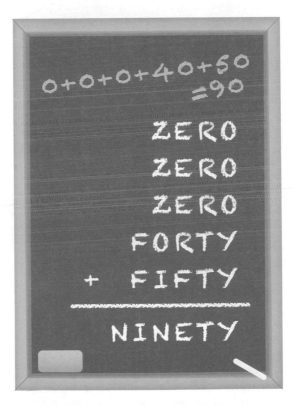

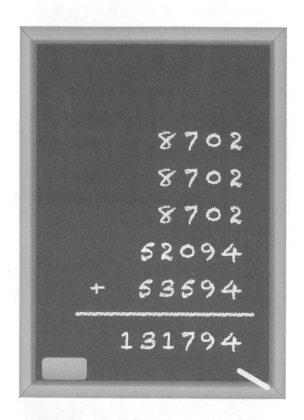

71 雙關算式之 16　★★★

這裡的英語算式表示著 $0 + 0 + 10 + 30 + 50 = 90$。它的另一種

意思則是，每一個相同的字母表示一個數字，這道算式也能夠相

等。

試試看，你能寫出數字算式來嗎？

提示：E = 3

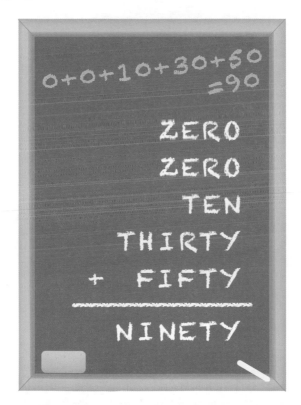

71▶ 雙關算式之 16 答案

```
    6309
    6309
     435
  481047
+  21247
─────────
  515347
```

國家圖書館出版品預行編目資料

越玩越聰明的數學遊戲 1／吳長順著.――初版二刷.
――臺北市：三民，2021
面；　公分

ISBN 978-957-14-6515-9 （平裝）
1. 數學遊戲

997.6 107019429

越玩越聰明的數學遊戲 1

作　　　者	吳長順
責任編輯	朱永捷
美術編輯	黃顯喬

發 行 人	劉振強
出 版 者	三民書局股份有限公司
地　　　址	臺北市復興北路 386 號 (復北門市)
	臺北市重慶南路 一段 61 號 (重南門市)
電　　　話	(02)25006600
網　　　址	三民網路書店 https://www.sanmin.com.tw

出版日期	初版一刷 2019 年 1 月
	初版二刷 2021 年 6 月
書籍編號	S317310
I S B N	978-957-14-6515-9

原中文簡體字版《越玩越聰明的數學遊戲 1―數學腦力操》(吳長順著)
由科學出版社於 2015 年出版，本中文繁體字版經科學出版社
授權獨家在臺灣地區出版、發行、銷售

三民書局